# 100
# Calligraphic
# Alphabets

# *100 Calligraphic Alphabets*

Selected and Arranged by

# Dan X. Solo

*from the*

# Solotype Typographers Catalog

## DOVER PUBLICATIONS, INC.
### Mineola, New York

*Bibliographical Note*

*100 Calligraphic Alphabets* is a new work, first published by Dover Publications, Inc., in 1997.

DOVER *Pictorial Archive* SERIES

*International Standard Book Number*

*ISBN-13: 978-0-486-29798-9*
*ISBN-10: 0-486-29798-5*

# ACCORD

ABCDEFGH
IJKLMNO
PQRSTUV
WXYZ

1234567890

# Albion

A B C D E F G H I
J K L M N O
P Q R S T U V
W X Y Z

a b c d e f g h i j k l m
n o p q r s t u v w x y z

1 2 3 4 5 6 7 8 9 0

# altoona

abcdefghi
jklmnopqrs
tuvwxyz?

1234567
890

# Amend

ABCDEFGHI
JKLMNOPQ
RSTUVWXYZ

abcdefghijklm
nopqrstuv
wxyz

1234567890

# Amoret

ABCDEFG
HIJKLMNO
PQRSTUV
WXYZ

abcdefghijklmnop
qrstuvwxyz

$1234567890&

# Babylon

ABCDEFGHI
JKLMNOPQ
RSTVVW
XYZ?!
abcdefghijkLmnop
qrstuvwxyz

1234567890

# Bastian

ABCDEFGHIJ
KLMNOPQRST
UVWXYZ&

abcdefghijklmnop
qrstuvwxyz

1234567890$¢%

# Barkham

AABCDEEFG
HHIJJKKLLMN
OOPQQRRSSTT
UUVWXYZZ
&
aabcdeffggggghij
kkklmnoopqqrrssttu
vvwwxxyyyzzzᶻ
1234567890

# BOSWORTH

ABCDEFGHI
JKLMNOP
QRSTUV
WXYZ

123
4567890

# Breman

ABCDEFGH
JKLMNOPQ
RSTUVWXYZ

abcdefghijklmnop
qrstuvwxyz

1234567890

?!$

# Brinkman

ABCDEFG
HIJKLMNO
PQRSTUV
WXYZ

abcdefghijklm
nopqrstuv
wxyz

# Bundle

ABCDEFGH
IJKLMNOPQ
RSTUVW
XYZ

abcdefghijklm
nopqrstuv
wxyz

1234567890

# Candlemass

ABCDEFGH
IJKLMNOP
QRSTUV
WXYZ

abcdefghijklmno
pqrstuvwxyz

1234567890

# Cardigan

ABCDEF
GHIJKLM
NOPQRST
UVWXYZ

abcddefghijklmno
pqrstuvwxynzz

1234567890

# Card Text

ABCDEFGHI

JKLMNOPQRS

TUVWXYZ&

abcdefghijklmnopqrstu

vwxyz

$1234567890;:-!?

# CAROL

ABCDEFG
HIJKLM
NOPQRS
TUVW
XYZ

123456
7890

# CAROLUS

ABCDEFGHI
JKLMNOP
QRSTUVW
XYZ

1234567890

# CAROLUS BOLD

## ABCDEFGHI
## JKLMNOP
## QRSTUVW
## XYZ

## 1234567890

# cathness

abcdefg

hijklmnop

qrstuv

wxyz

&

1234567890

# Certificatext

ABCDEFGHI
JKLMNOPQR
STUVWXYZ

abcdefghijklmn
opqrstuvwxyz

&

$1234567890¢

# Charbon

A B C D E F G

H I J K L M N O

P Q R S T V X

V X Y Z

abcdefghijklmm

nopqrstuvwxyz

# Collins Text

ABCDEFG
HIJKLMN
OPQRSTUV
WXYZ

abcdefghijklm
nopqrstuvwxyz

# Constable

ABCDEFGH
IJKLMNOPQR
STUVWXYZ

abcdefghijkl
mnopqrstu
vwxyz

1234567890

# cornwall

abcdefgh
ijklmnop
qrstuvw
xyz

1234567
890

# Court

ABCDDEF
GHIJKLMN
OPQRSTU
VWXYZ

abcddefghijklmn
opqrstuvwxyz

# Craft Uncial

ABCDEFGHI
JKLMNOPQR
STUVWXYZ

&

abcdefghijkl
mnopqrst
uvwxyz

1234567890

# CRANE

abcdefʒ
hijklmnop
qrstuv
wxyz

1234567
890

# Davis Fancy

ABCDEFG
HIJKLM
NOPQRST
UVWXYZ

&

abcdefghijklmn
opqrstuvwxyz

$1234567890¢

# Davis Pen

ABCDEFGHI
JKLMNOPQR
STUVWXYZ

&

abcdefghijklmn
opqrstuvwxyz

$1234567890¢

# Decal

ABCDEFGH
IJKLMNO
PQRSTUVW
XYZ

abcdefghijklmn
opqrstuvwxyz

1234567890

# Duchess

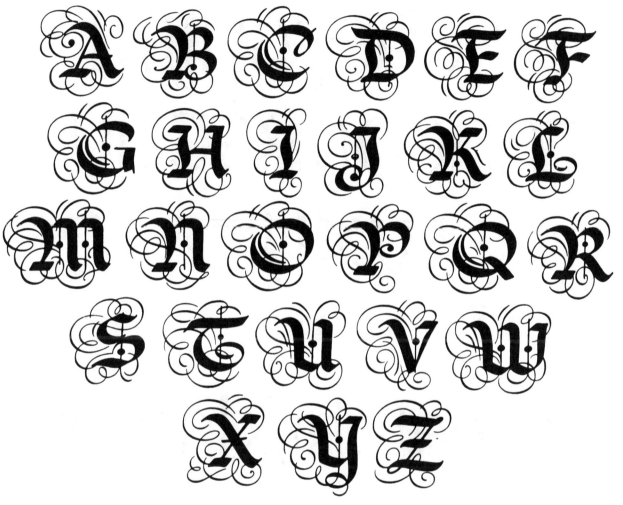

abcdefghijklmnopq
rstuvwxyz

1234567890&

# ᴅuncryne

ABCᴅEFGHIJKL
MNOPQRSTUV
WXYZ

abcᴅefʒhijklmnop
qrstuvwxyz

1234567890

# ᴅuɴʟop

ᴀʙᴄᴅᴇғɢʜ
ɪᴊᴋʟᴍɴᴏᴘ
ǫʀsᴛuv
ᴡxyz

1234567890

# earle

abcdefg
hijklmnop
qrstuv
wxyz

1234567
890

# Eastmont

ABCDEFGHI
JKLMNOPQRS
TUVWXYZ

abcdefghijklmnop
qrstuvwxyz

$1234567890¢

# Eros

ABCDEFGH
IJKLMNO
PQRSTUVW
XYZ

abcdefghijk
lmnopqrst
uvwxyz

1234567890

# Espania

A B C D E F G H

I J K L M N O

P Q R S T U V

W X Y Z

a b c d e f g h i j k l m n o

p q r s t u v w x y z

1 2 3 4 5 6 7 8 9 0

# Fernside

abcdefg

hijklmnop

qrstuv

wxyz

1234
567890

# Francisco

ABCDEFGH
IJKLMNOPQ
RSTUVWXYZ

&EL

abcdefghijklm
nopqrstuvwxyz

# Franken

ABCDEFG
HIJKLMN
OPQRST
UVWXYZ

abbcdefghhijklmno
pqrstuvwxyz

1234567890

# Frappé

ABCDEFG
HIJKLMNO
PQRSTUV
WXYZ

aabcdefghijklmn
opqrstuvwxyz
&

# Fruitvale

ABCDEFG
HIJKLMN
OPQRSTU
VWXYZ

abcdefghijklmnopq
rstuvwxyz

$1234567890¢

# Gigolo

ABCDEFGHI
JKLMNOPQR
STUVWXYZ

abcdefghijjklll
mnopqrsstu
vvwxyz

# GLIDE

ABCDEFG

hIJKLMM

NNOPQQ

RSTUVW

XYZ

# Graduate

ABCDEFG
HIJKLMNO
PQRSTUV
WXYZ

abcdefghijkl
mnopqrstu
vwxyz

45

# Grand Duchy

ABCDEFGHIJKL
MNOPQRSTU
VWXYZ

abcdefghijklmn
opqrstuvwxyz

1234567890

# halske

ABCDEFGHI
JKLMNOPQRS
TUVWXYZ

1234567890
?!$

# Heartland

ABCDEFGHI
KLMNOPQRST
UVWXYZ

abcdefghiklmno
pqrstuvwxyz

1234567890

# Heritage

ABCDEFGHIJK
LMNOPQRST
UVWXYZ&

abcdefghijklmnop
qrstuvwxyz

1234567890$¢

# Horlorge

ABCDEFGHI
JKLMNO
PQRSTUW
WXYZ

abcdefghijklmn
opqrstuvwxyz

1234567890

# hortensia

abcdefg
hijklmnop
qrstuv
wxyz

1234567
890

# INDULGENCE

abcdefg

hijklmnop

qrstuv

wxyz

1234567890

# Infanta

ABCDEFG
HIJKLMNOP
QRSTVV
WXYZ

abcdefghijklmno
pqrstuvwxyz

1234567890¢?!

# JAMES WOOD

ABCDEFG

HIJKLMNOP

QRSTUV

WXYZ

1234567890

# LIBRA LIGHT

abcdefghijk

lmnopqrs

tuvwxyz&

1234567890$

# kilarny

abcdefghijk

lmnopqrs

tuvwxyz

1234567890

# Killian

ABCDEFGh
IJKLMNOPQR
STUVWXYZ

abcdefghijkl
mnopqrst
uvwxyz

1234567890

# Klinkner

ABCDEFGH
IJKLMNO
PQRSTUV
WXYZ
abcdefghijklmn
opqrstuvwxyz

1234567890

# KONRAD

ABCDEFGHI
JKLMNOPQR
STUVWXYZ

1234567890

# Library Text

ABCDEFGH
IJKLMNOP
QRSTUV
WXYZ

abcdefghijklmnop
qrstuvwxyz

1234567890

# lieutenant

abcdefʒ
hijklmnop
qrstu
vwxyz

123
4567890

# Lorrame

ABCDEFGHI
JKLMNOPQR
STUVWXYZ

abcdefghijkl
mnopqrst
uvwxyz

1234567890

# Mainz Gothic

A B C D E F G
H I J K L M N
O P Q R S T
U V W X Y Z

a b c d e f g h i k l
m n o p q r s t
u v w x y z

# MASQUER

ABCDEFGH
IJKLMNOP
QRSTUV
WXYZ

1234567890

# Matrix Text

ABCDEFGH
IJKLMNOPQR
STUVWXYZ

abcdefghijklmn
opqrstuvwxyz

# mission 2

aabbcdeef
ghijklmnnop
qrrssttuv
wxyz

1234567890

# Motto

ABCDEFGHI
JKLMNOPQRS
TUVWXYZ

&

abcdefghijklmn
opqrstuvwxyz

$1234567890

# Mural Roman

ABCDEFGH
IJKLMNOPQR
STUVWXYZ

abcdefghijkl
mnopqrstu
vwxyz

1234567890

## Musee

ABCDEFG
HIJKLMNO
PQRSTUV
WXYZ

abcdefghijklmnop
qrsfuvwxyz

1234567890

# Neighbor

ABCDEFG

HIJKLMNOP

QRSTUV

WXYZ

abcdefghijklmno

pqrstuvwxyz

1234567890

# O'CONNELL

ABCDEFGH
IJKLMNOPQ
RSTUVW
XYZ

1234567890

# Party Text

ABCDEFG
HIJKLMNC
PQRSTUV
WXYZ

abcdefghijklmnop
qrstuvwxyz

1234567890

# Pen Doublet

ABCDEFGHI
JKLMNOPQR
STUVWXYZ
abcdefghijk
lmnopqrstuv
wxyz

1234567890

# persona

abcdefgh
ijklmnopq
rstuvw
xyz

1234567
890

# Plume

ABCDEFGHI
JKLMNOPQR
STUVWXYZ

abcdefghijkl
mnopqrst
uvwxyz

1234567890

# Postillion

ABCDEFG
HIJKLM
NOPQRST
UVWXYZ

abcdefghijk
lmnopqrs
tuvwxyz

1234567890

# quillo

abcdefgh
ijklmnopqr
stuvwxyz

1234567
890

# Quill Roman

ABCDEFGH
IJKLMNOP
QRSTUV
WXYZ

abcdefghijk
lmnopqrst
uvwxyz

1234567890

# Rayburn

ABCDEFGHJJ
KLMNOPQRST
UVWXYZ

&

abcdefghijklmn
opqrstuvwxyz

$1234567890¢

# Rustikalis Black

ABCDEFGHI
JKLMNOPQ
RSTUVW
XYZ&

abcdefghijk
lmnopqrst
uvwxyz

1234567890

# St. Trinian

ABCDEFGHI
JKLMNOPQR
STUVWXYZ

abcdefgh
ijklmnopqrst
uvwxyz

1234567890

# savage

abcdefghi
jklMNOpqrs
Tuvwxyz

1234567890

# Scepter

ABCƆEFGh
IJKLMNOPQR
STUVWXYZ

abcdefghijkl
mnopqrst
uvwxyz

1234567890

# SENDERO

ABCDEFG
HIJKLM
NOPQRST
UVWXYZ

# Shaw Text

ABCDEFGHI
JKLMNOPQR
STUVWXYZ
&
abcdefghijklm
nopqrstuvwxyz

$1234567890

# Speed Script 5

ABCDDEEF
FGGHHIJKL
MMNNOPQR
SSTTUVVW
WXYYZ&

abbbcddeeffgghhi
jjkklllmnnooppq
rrssttuvvwwxyyz

1234567890

# Steinbach

ABCDEFGHI
JKLMNOPQR
STUVWXYZ

abcdefghijklmno
pqrstuvwxyzz

1234567890

# Valentina

ABCDEFG
HIJKLMNOP
QRSTUVW
XYZ&

abcdefghij
klmnopqrstu
vwxyz

1234567890

# Versal Text

ABCDEFGHI
JKLMNOPQR
STUVWXYZ

abcdefghijkl
mnopqrst
uvwxyz

1234567890

# VICTOIRE

ABCDEFGh
ijKLMMMNOP
QRSTUVW
XYYZ

&Et

1234567890

# wurtz

ABCDEFG
HIJKLMN
OPQRSTU
VWXYZ

abcdefghijklmn
opqrstuvwxyz

1234567890

# Wyndham

ABCDEEFFG
HIJJKLMNOPQ
RSTUVVWXYZ

+

abcdefghijklmnopqrstuvwxyz

&

$1234567890¢

# York

ABCDEFGHIJ
KLMNOPQRST
UVWXYZ
(&,!?)
abcdefghijklmn
opqrstuvwxyz

$1234567890

# York Black

ABCDEFGHIJ
KLMNOPQRST
UVWXYZ
(&,!?)

abcdefghijklmn
opqrstuvwxyz

$1234567890

# Yucca

ABCDEFGHI

JKLMNOPQRS

TUVWXYZ

&;:;!?

abcdefghijklmno

pqrstuvwxyz

$1234567890¢

# Zebra

ABCDEEFGHIJ

KLMNOPQRSSTT

UVWXYZ

abcdefghijklmnop

qrstuvwxyz

&;:!?

1234567890

# Zingo

AAABCCDDEFGG
HIJJKLMMNNO
PQRSTTUV
WXYZ

aabcdefghijklmn
opqrstuvwxyyz

&

1234567890

# Zinni

ABCDEFGHIJK
LMNOPQRST
UVWXYZ

abcdefghijklmn
opqrstuvwxyz

1234567890

# Zion

ABCDEFGHIJKL
MNOPQRSTU
VWXYZ
&;!?

abcdefg ghijklmno
pqrstuvwxyz

1234567890

# Zola

ABCDEFGHIJ
KLMNOPQRS
TUVWXYZ
&
abcdefghijklmn
opqrstuvwxyz

1234567890

Printed in the USA
CPSIA information can be obtained
at www.ICGtesting.com
LVHW080100030724
784425LV00008B/242

9 780486 297